한글판 보체 옛시조집

월당 김지태 씀

㈜이화문화출판사

| 발간사 |

　언제부터인가 근본을 알 수 없는 글씨들이 난무하고 있다. 대부분 기초를 충분히 닦지 않고 그 부족함을 숨기려다 보니 그저 멋을 내는 데 주력하기 때문인 것 같다. 이러한 점을 안타까워하던 월당 김진태(月塘 金鎭台) 선생께서는, 후학들에게 올바른 기초를 확립하고 새로운 창작의 방향을 제시하기 위해 10여년의 기간 준비해온 자료를 『서간체 옛시조집』, 『판본체 옛시조집』, 『서간체 화제집』, 『캘리그라피』으로 발간하게 되었다.

　월당 선생은 네 차례의 개인전, 300여 회의 초대전과 회원전, 그리고 수많은 공모전의 운영 심사를 통해 서학도들에게 절실히 필요로 되는 점을 정확하게 파악하고, 그들에게 가장 중요한 기초의 연구를 돕기 위해 이 교재들을 저술하게 된 것이다.

　서간체로 구성된 옛시조들과 화제집은 각각의 기초를 먼저 보인 후, 수많은 옛시조들과 고전들을 엄선하여 독자들로 하여금 정제된 내용들을 보다 쉽게 접할 수 있도록 친절히 안내한다. 주옥 같은 명시조, 명구들을 통해 옛 고전의 맛과 한글서예의 멋을 함께 느끼게 하고, 필요한 한문 성구들도 한글 작품에 녹아들게 하였으며, 초학자들에게는 이를 통해 작품화의 어려움을 덜 수 있도록 한다. 아울러 기초를 더욱 공고히 할 수 있도록 판본체로 옛시조들을 보여주며 한글의 아름다움과 현대어의 세련미를 독보적으로 표현하는 캘리그라피로 이 시리즈는 구성된 것이다.

　월당 선생의 오랜 천착이 집결된 화선지 묶음을 처음 펼쳐보았을 때 본인은 감탄하지 않을 수 없었다. 그야말로 '옥고(玉稿)'였다. 월당 선생의 피와 땀이 묻어날 것 같았다. 이에 본인은 이 원고 작품들을 출판하기로 선생과 의기투합하였다. 그리고 정성을 다해 제작에 임하였고 마침내 발간에 이르게 되었다. 아무쪼록 이 교재들이 한글서예와 캘리그라피를 사랑하는 모든 분들께 좋은 지침이요 반려가 되기를 소망한다. 그래서 결국에는 독자 여러분이 소망하는 그 경지에 도달하기를 바라마지 않는다.

2020년 5월
(주)이화문화출판사 대표　이 홍 연

🅰 역입하여 —는 수평으로 붓면을 바꾸어 ㅣ는 수직으로 내려와서 멈춘다.

🅱 붓을 돌리지 말고 방향을 전환하여 붓을 완전히 세운 후 바꾸어
나간 후 멈춘다.

ㄷ 약간 돌출하여 ―와 ㄴ을 합해준다.

ㄹ ㄱ과 ―를 돌출하여 ㄴ을 합해준다.

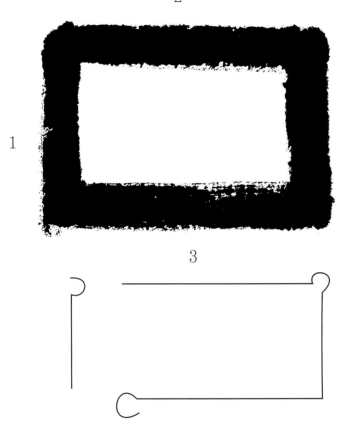

ㅁ 납작한 ㅁ은 ㅜ, ㅠ, ㅡ에 쓰이며 ㅏ, ㅓ, ㅕ, ㅑ에는 긴사각형
받침이 있는 획은 정사각형으로 쓴다.

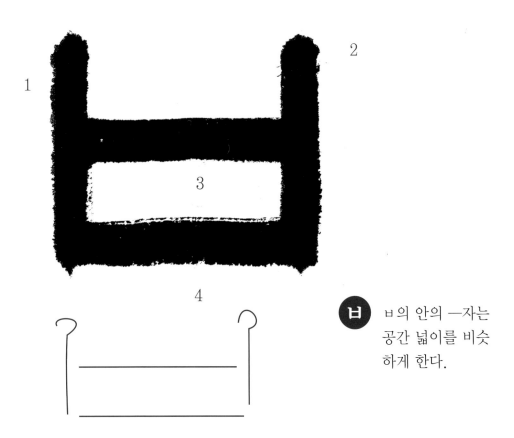

ㅂ ㅂ의 안의 ㅡ자는
공간 넓이를 비슷
하게 한다.

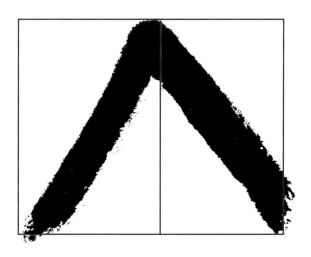

ㅅ ㅅ의 좌우를 45도로 내려 그어 좌우 아래를 수평으로 멈춘다.

ㅇ 두번 또는 한번에 쓰되 안쪽은 둥글게 한다.

ㅈ　—는 약간 가늘고 ㅅ은 굵게하고 아래는 수평으로 한다.

ㅊ　점은 굵고 —는 약간 가늘게 하고 ㅅ은 굵게 좌우 아래를
　　수평으로 한다.

ㅋ ㄱ에 ㅡ자를 넣어 ㅡ의 마무리 할 때는 힘을 주지 않는다.

ㅌ ㅡ + ㅡ + ㅡ + ㄴ과 합하여 공간을 비슷하게 한다.

ㅍ ㅍ은 점 두개를 좁지 않게 한다.

ㅎ ㅎ는 ㅗ와 ㅇ를 합해 를 ─ 약간 가늘게 사이공간을 조금 여유를 준다.

※ ㅃ, ㅉ, ㄸ, ㅆ, ㄲ 등 쌍자일 때 앞, 뒤 크기는 앞이 작고 뒤가 크게 자음이 커보이거나 크기가 비슷하게 한다.

※ ㅣ는 수직 ㅡ는 수평 원필로 역입하여 쓴다. ㅏ, ㅜ, ㅓ, ㅗ, ㅛ, ㅠ, ㅑ, ㅐ, ㅒ, ㅔ, ㅖ는 점의 공간을 획에 표시된 것처럼 공간을 비슷하게 한다.

※ㅃ, ㅉ, ㄸ, ㅆ, ㄲ 등 쌍자일 때 앞, 뒤 크기는 앞이 작고 뒤가 크게
 자음이 커보이거나 크기가 비슷하게 한다.

※ㅣ는 수직 ㅡ는 수평 원필로 역입하여 쓴다. ㅏ, ㅜ, ㅓ, ㅗ, ㅛ, ㅠ,
 ㅑ, ㅐ, ㅔ, ㅖ, ㅒ는 점의 공간을 획에 표시된 것처럼 공간을 비슷하게
 한다.

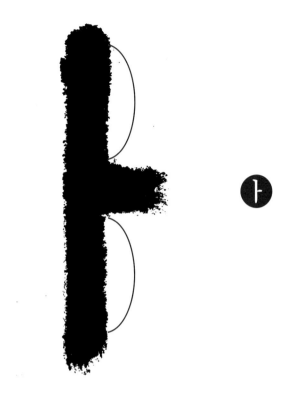

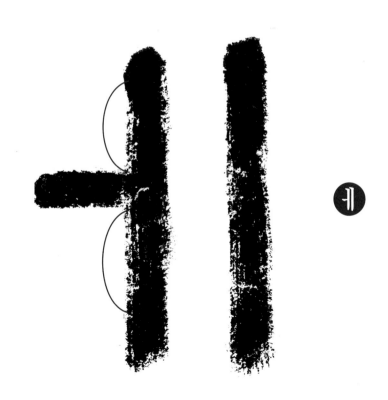

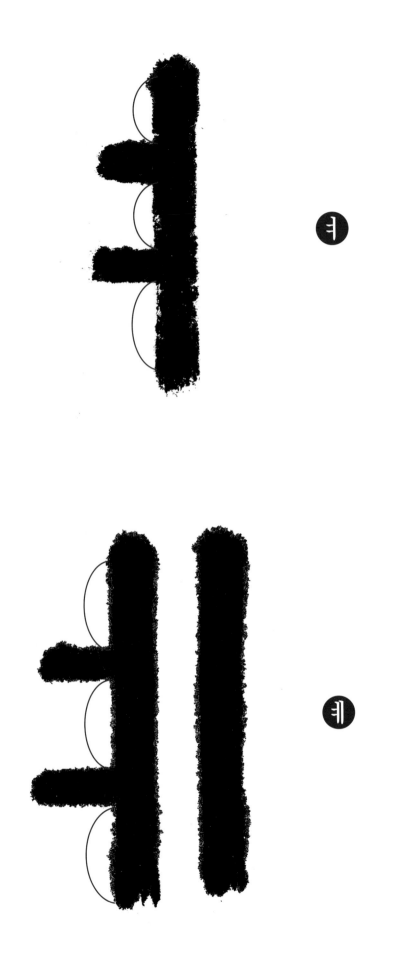

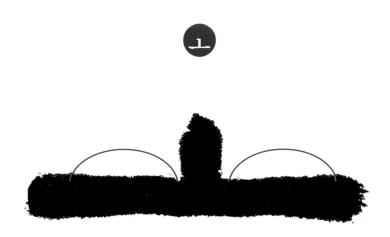

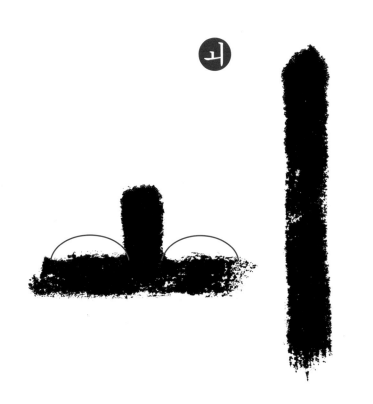

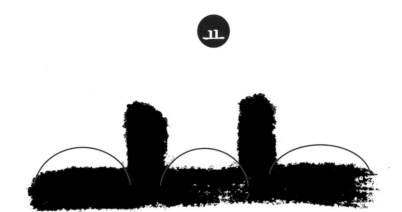

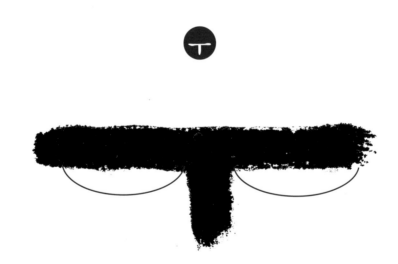

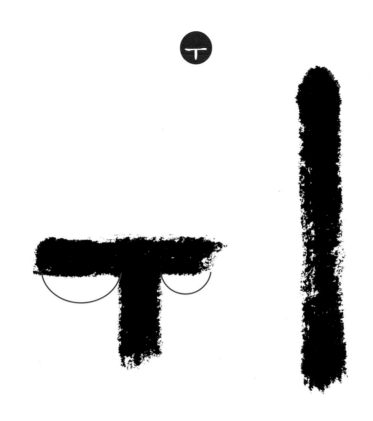

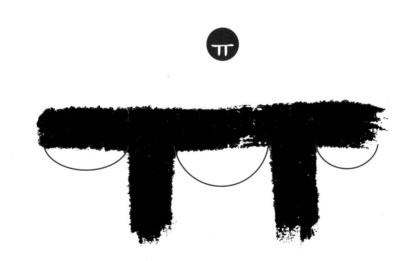

성삼문

수양산 바라보며 이제를 원망하노라

주려 죽을진들 채미도 하는 것가

비록애 푸새엣것인들 긔 뉘 따헤 났다니

서웅에추혀구니스러졍이

싯바스외신예췩해지왓신

업맛근래폴손잿비째웟신

김천택 청구영언

옥같은 저 ...

잘 가노라 ...

아버지 날 낳으시고 ...

어즈버 천지 사이
늙으며 병이 드나
술 먹고 흥겨워 하노라

김
삼
현

누가 날 불렀는가 하늘이 있는가

꽃피면 꽃지며 새자며면 앗은나

찬바어허 날 빛 밭으라 날빛을 허

화

김천택 청구영언

청산에 비 개인 후에 이 몸이 한가하여

잠깐 배를 타고 물결을 따라가니

구레에 흐리던 이실애 배 옴가 하노라

전나귀 바삐 몰아 다 저문 날 오신 손님

보내고 못다 한 정을 다시 담아 이르리라

아마도 주인 없는 곳에 뉘라서 막으리

마음이 어린 후ㅣ니 하는 일이 다 어리다

만중운산에 어느 님 오리마는

지는 잎 부는 바람에 행여 권가 하노라

암아니데메쳥잇서라

긔메메미메나메이셔라

암메쵸아니가메왼규야깨

급박했던 때라 이를 바로잡을 여유가 없었으며

중류에 우뚝 선 황제로서 지위도

추락할 데 없어서 제왕으로 부활

청산에오반이만아는
저새미드 베페이엇가
아래의핀아메구혜수이라

김유기

배 명 음 맑아세라
십 에베 밤웃지만
옛 하 하추 의샹아
ㄹ

김천택 청구영언

벼슬을 저마다 하면 농부할 이 뉘 있으며
의원이 병 고치면 북망산천이 저러하랴
아희야 잔 가득 부어라 내 뜻대로 하리라

김천택 청구영언

추강에 밤이 드니 물결이 차노라
낚시 드리우니 고기 아니 무노라
무심한 달빛만 싣고 빈 배 저어 오노라

말업슨쳥산이오태업슨유수로다
갑업슨쳥풍이오님재업슨명월이라
이즁에병업슨이몸이분별업시늘그리라

김천택 청구영언

백구ᅵ야 말 물어보쟈 놀라지 마라스라
명구승지를 어듸어듸 바렷드니
날드려 자세히 닐러든 너와 게 가 놀리라

아이야 구럭망태 어두어라 해지거든 잠간것가
창아래 때시저 배저어라

김천택 청구영언

삿갓에 더뎅이 닙고 細雨中(세우중)에 호믜 메고
산전(山田)을 흣ᄆᆡ다가 녹음(綠陰)에 누엇시니
목동(牧童)이 우양(牛羊)을 모라다가 ᄌᆞᆷ든 날을 ᄭᆡ와ᄂᆞᆫ구나

대초 볼 불근 골에 밤은 어이 뜻드르며

벼 벤 그루에 게는 어이 나리는고

술 익자 체 장사 돌아가니 아니 먹고 어이리

십 년을 경영하여 초가삼간 지으니
나 한 간 달 한 간에 청풍 한 간 맛져 두고
강산은 들일 데 없으니 둘러 두고 보리라

두류산 양단수를 녜 듣고 이제 보니

복사곳 뜬 맑은 물에 산영조차 잠겻어라

아희야 무릉이 어디오 나는 옌가 하노라

이
정
섭

상상긔베어뉴서머야벌머리
공영빼이보야자의이며아니
바아늬체하서엥애가하며

조 욱

희적히곳을찻아ᅮ긔뢰세허진이바
신ᅡ매허앗ᅳ이셩ᅡ
이맘이맘ᅥ웻긋바
ᅵ몸ᅡᆼ신뫼웱과헤뜨랏ᅕᅡ라

이
재

뫼아래너와잡으며
성에는비스나셔
옛제비옛집에돌아오샛

김천택

딸아우슬아호시거든소인우좆아가세

일러두미어뱃닉가이덞이라

풀솝에가시애엉얼헝저새브싀나

서경덕

마음이 어린 후이니 하는 일이 다 어리다
만중운산에 어느 님 오리마는
지는 잎 부는 바람에 행여 건가 하노라

홍서봉

이별하던날에피눈물이난지만지

압록강내린물이프른빗치전혀업네

배우희허여센사공이처엄보뎌하노라

김천택

낙양성 십리허에 높고 낮은 저 무덤에

영웅호걸이 몇몇이며 절대가인이 그 누구뇨

우리도 저리 될 인생이니 아니 놀고 어이리

김 천 택

밤ᄭᅩᆺ에 밤ᄇᆞᆰ야 함슈히 밤듕에
하ᄀᆞ지 ᄲᅩᆺ브리고 새일라만ᄂᆡ
ᄯᅡ졍봬ᄋᆡᆼᄒᆞ야 졈듯업어 하노라

김천택

뭉게햐나하게수레만리밖에

나섯귀에수나나욥차부

빗그라기에빌속싫부라왔나

김천택

잘가노라 닷지말며 못가노라 쉬지마라

부듸 긋지말고 촌음을 앗겨스라

가다가 중지곳하면 아니감만 못하니라

김천택

사랑 거즛말이 님 날 사랑 거즛말이
꿈에 뵌닷 말이 긔 더옥 거즛말이
날갓치 잠 아니 오면 어늬 꿈에 뵈리오

57

김천택

인생이 그러하니 백우에 부푸차같ᄋ
우여하나서엇ᄂ 빌하ᄂ
위하나ᄉ만뎌ᄋᄈᄀ하라

김
천
택

가더니 옷이 향여 뮘에 아파이다

셈믐이 시ㅅㅇ여 촸이라

내생각 우워 닯이며 밈이 삽내라

김
천
택

창밧긔 엇득초록빗가와 뵈ㅎ엇기에

눈떠ㅇ비라면서 애ㅈ씨ㅂ대라는구

우리져초빗가ㅇ쉬라대쥬ㅐ대하는다

김천택

사랑 거즛말이 님 날 사랑 거즛말이
꿈에 뵌닷 말이 긔 더욱 거즛말이
날갓치 잠 아니 오면 어늬 꿈에 뵈리오

김천택

잘 가노라 닫지 말며 못 가노라 쉬지 마라
부듸 긋지 말고 촌음을 아껴스라
가다가 중지곳 하면 아니 감만 못하니라

어리거다 나ᄒᆞ게 짐마마서

내아모 임이ᅌᅥᆼ오래ᄂᆞᄒᆞᆫ

졍바어못ᅙᅢᆼ샹의ᄋᆞ잇ᄒᆞ리여

김천택

까마귀 싸우는 골에 백로야 가지마라

성낸 까마귀 흰빛을 새올세라

청강에 좋이 씻은 몸을 더럽힐까 하노라

김천택

헌사ᄀᆞ시민산하봉오지

ᄯᅡ보옵하우ᄇᆞ히저궤ᄯᅡᄂᆞ오지러지

세상에군ᄇᆞ영으니라가하노라

김천택

한잔먹세그려

조타한들 파자재 하고

배프며 나귀 수풀에 뭐 무엇하오

김천택

가마귀 검다하고 백로야 웃지마라

겉이 검은들 속조차 검을소냐

아마도 겉 희고 속 검을손 너뿐인가 하노라

김천택

말하기 좋다하고 남의 말을 말 것이

남의 말 내 하면 남도 내 말 하는 것이

말로써 말이 많으니 말 말을까 하노라

김
천
택

굴뚝새 쟉다 하고 대붕아 웃ᄂᆞ냐
구만리 장텬에 너도 날고 저도 난다
두어라 일반 비조ㅣ니 네오 제오 다ᄅᆞ랴

허

정

해속해외아지말나말께ㅇ

너희노조란새중에상이메니

복상의희ㅁ밤ㄴ이햄너ㅣ네게나ㅏ밤

70

동창이 밝았느냐 노고지리 우지진다
소 치는 아이는 상기 아니 일었느냐
재 너머 사래 긴 밭을 언제 갈려 하나니

김천택

강산 좋은 경을 힘센 이 다툴 양이면

내 힘과 내 분으로 어이하여 얻을쏘냐

진실로 금할 이 없을새 나도 두고 노니노라

김천택

김천택

남이 해칠지라도 나는 아니 겨루리라
참으면 덕이요 겨루면 같으리니
굽음이 제게 잇거니 겨룰 줄이 잇스랴

김천택

태산이 높다 하되 하늘 아래 뫼이로다
오르고 또 오르면 못 오를 리 없건마는
사람이 제 아니 오르고 뫼만 높다 하더라

아버님 날 나으시고 어머님 날 기르시니
부모곧 아니시면 이 몸이 살았으랴
하늘 같은 은덕을 어디다혀 갚사오리

항아우야느에게비나시누와심을마지켜바라
나가에게매으사이에마아마자구겐이나
하짓믜디귿래라시바만이비에메미짐마
하라

③

78

④

평생에곳처못할닐이뿐이가하노라

지간하면ᄋ넓으쪼하닐

어ᄋ실앗일제신긴ᄆ일나ᄒ일

⑤

⑥

하나님이 세상을 이처럼 사랑하사 독생자를 주셨으니 이는 그를 믿는 자마다 멸망하지 않고 영생을 얻게 하려 하심이라

마 옹 옹 옷 맛
일 인 쉬 린 세
ㅅ 일 마 지 ㅜ
ㅏ ㄹ ㅗ ㅣ 쉬
ㄹ ㅎ ㅅ 매 ㅜ
ㅂ ㅏ ㅜ ㅅ ㅜ
ㅂ ㅈ ㅓ ㅎ ㅣ
ㅏ ㅏ ㅁ ㅏ ㅏ
ㄴ ㅎ ㅣ ㅁ ㅁ
　 　 　 ㅣ ㅇ
　 　 　 ㅏ ㅏ
　 　 　 　 ㅣ
　 　 　 　 ㅏ
　 　 　 　 ㄴ

⑧

⑨

어오저ᄌ카양밥양스ᅳ어쩌ᅘᆞ리라

어오저양저옷양ᅳ어ᅮ쩌ᅘᆞ리라

굿위일망양마ᅳ여라배뻬짜차하나라

⑫

오빠생각나서가자손라
너빠먹뻐네뻐샘뻐어주마
올리봉바타구가우미어봇사손라

⑭

샹뎨 챵ᄒᆞᅡᄒ시고 맛ᄎᆞᆷ애 샹ᄒᆞ시며

집애 망ᄎᆞᆷ이 이ᄉᆞᆷᄂᆞᆫ 위ᄉᆞ ᄂᆡ들ᄒᆞᆷ

ᄂᆞ나 집애 셔아 쥬의 뎨쌔ᄒᆞᆷᄆᆞᆷᄆᆞᆷᄀ

산슈간 바회 아래 ᄠᅴ집을 짓노라 ᄒᆞ니
그 모른 ᄂᆞᆷ들은 욷는다 ᄒᆞᆫ다마ᄂᆞᆫ
어리고 햐암의 뜻의ᄂᆞᆫ 내 分인가 ᄒᆞ노라

③

④

⑤

⑥

강산이 좋다한들 내 것이라 우길쏘냐
임금의 은혜로써 주어 맡기심이라
아무리 갚고저 한들 할 일 없어 하노라

윤선도 오우가 ①

내 벗이 몇이나 하니 수석과 송죽이라
동산에 달 오르니 그 더욱 반갑구나
두어라 이 다섯밖에 또 더하여 무엇하리

②

구때밧ㅇ쥬ㅎㅏㅏㅣ구ㅐ째차ㅏㅎㅏ
ㅏ째새ㅐㅐㅐㅁㅎㅏㅏ째채ㅇㅎㅐㅏ
쥬ㄱ때ㄱ채ㅏㅠㄷ째째쌔뺴우ㅎㅏ

③

④

⑤

⑥

송 인

김현성

言忠信行篤敬하고
富고남만나니
餘力잇거든學文하리라

김유기

文夫로 삼겨누셔 揚名을 못할진대
차라로 떨치고 일 업시 늘그리라
이 밧긔 녹녹ᄒ 營爲ᄒ야 거러거러 ᄒ랴

정몽주

이 몸이 주거주거 일백番 고쳐주거
백骨이 塵土되여 넉시라되 잇고 업고
님 向한 一片丹心이야 가실줄이 이시랴

김상옥

青山아 말무러보쟈 古今일을 알니라
英雄豪傑이 누구누구 지나더니
이後에 뭇누니 잇거든 나도 함끠 닐너라

長劒을 빠혀들고 白頭山에 올라보니

大明天地에 腥塵이 좀겨셰라

언제나 南北風塵을 헤쳐볼고 하노라

首陽山 바라보며 夷齊를 恨하노라

주려주글진들 採薇도 하는것가

비록애 푸새엣거시들 긔 뉘 따헤 낫드니

김
성
최

잔 내집의 술 닉거든 부디 날 부르시

내집의 곳 픠엿든 나도 좌 내 請하임

백 년 썻 사람의 議論코져 하노라

이순신

閑山섬ᄃᆞᆯ 밝은 밤의 戍樓에 혼자 안자

큰 칼 녀피 초고 기픈 시름 ᄒᆞ는 적의

어듸셔 一聲胡笳ᄂᆞᆫ 남의 애ᄅᆞᆯ 긋ᄂᆞ니

김천
택

青山自負松아 네 어이 누엇는다

狂風을 못 이긔여 불희 저저 누엇노라

가다가 良工을 만나거든 날 볏더라 하고려

조찬한

天地 멋읜 뼈며 英雄은 누고누고
萬古興亡 수후 즘에 숨이옛는
어듸밤양엣거순 나지 말라 하니

벼슬을 저마다 하면 農夫 하리 뉘 이시며

醫員이 病 고치면 北邙이 져러하랴

아해야 잔 가득 부어라 내 뜻대로 하리라

이

정섭

읽을사람은 있는다라

인 人情은 兎角

으로 世事는

어쪄 安今엇서 손에 말라 이

頭流 兩端水를 녜 듣고 이제 보니

桃花 뜬 맑은 물에 山影조차 잠겼세라

아희야 武陵이 어디메오 나는 옌가 하노라

조
욱

蕭湘
도라드니
...

不顧
...

白鷗

김천택

冬至ㅅ달 기나긴 밤을 한 허리를 버혀 내여
春風 니불 아래 서리서리 너헛다가
어론 님 오신 날 밤이여든 구뷔구뷔 펴리라

이항복

時節이 져러하니 人事도 이러하다
이러하거니 어이 져러 아닐소냐
이런쟈 져런쟈 하니 한숨계워 하노라

東窓이 밝았느냐 노고지리 우지진다
소 치는 아해놈은 상기아니 일었느냐
재 너머 사래 긴 밭을 언제 갈려 하나니

김천택

泰山이 높다하되 하늘아래 뫼이로다

오르고 또 오르면 못오를 理 없건만

사람이 제아니오르고 뫼만 높다 하더라

김천택

늙었다 물러가쟈 하나니 ㅎ너며ᄅᆞ
청(淸)이 德을 위로 하면 ⋯ 리
구버 저 거긔을 ⋯ 하실샤

김천택

벗님네 말을 일을 事理 업시 바겨보와

올흐며 흐르라 바리 마 마 거사

푸를 믈 이 히 넘 生 업 스리

126

이 듕에 시름 업스니 漁父의 生涯이로다

一葉扁舟를 萬頃波에 띄워 두고

人世를 다 니젯거니 날 가는 주를 알랴

규주子록 綠水 도라파ㄴ 萬靈靑山

十文 紅塵 ㅇ김하렷가지

汀湖ㅇ月하ㄱ계 無심ㅎㄹ한

③

青荷綠柳

蘆荻花叢

一般清意味

④

嶺헤 閒雲이 起하구 水中에 白鷗ㅣ 飛헐

無心코 多情하다 두사람은

生애 서르 밋쳐버리더라

⑤

長安을 바라보니 北闕이 千里로다
漁舟에 누어신들 니즌 스치 이시랴
두어라 내 시름 아니라 濟世賢이 업스랴

生平에願하나니다만忠孝뿐이로다
이두일말면禽獸ㅣ나다르랴
마음에하고져하야十載惶하노라

②

計校이믈 비디ᄀ셰라

負笈東南ᄒ야 如恐不及ᄒ니ᄢᆯᄋ

歲月이ᄢᆯ해ᄋᆞ소호 ᄀᄆᆺᄋᆞᆯᄆᆯ라ᄒᆞ야歲라

惡味測○即子一
林泉○丘セ・コト

惡魚鳥○間間セ・ヘニ一

早晚○事メ□味セ・トコ

④

江湖애 ᄇᆞ려연디 十年이 너머거늘
聖主를 ᄆᆞ리 ᄯᅥ나 樂이나디 아니터니
ᄒᆞ화자 岐路애 셔슈업서 ᄒᆞ야

135

어ᄌᆔ어히리ᄒᆞᆫᄲᆞᆷᄋᆞᆺ다ᄒᆞ몌

ᄒᆡᆼ道호ᅣᄇᆡᆨ셩隱家ᄃᆡ定ᄆᆞ호나소

긔ᄌᆞᆼ햐ᄲᅢᆼ決斷ᄒᆞ야從我ᅥ樂ᄒᆞ라머

⑥

⑦

⑧

出하야 致君澤民호대 明
哲君子는ㅣ룸ㅏ 하야 銅月耕雲
ㅣ룸ㅁㅣ富貴危機라 貧賤居ㄹㄹ하더라

青山ㅇ 碧溪臨上ㅎ야 烟村이란

草堂心事白鷗ㅣ제ㄴ다

窓静夜月明ㅎ고 張琴ㅇㅎ야ㄹ다

窮達浮雲이시치와 世事어쳐두고
好山佳水인듸
猿鶴으로

⑩

141

⑪

⑫

霽月이 구룸 뚫고 솔 끝에 올라오니

十分淸光이 碧溪中에 비쳐거늘

...

143

⑬

⑭

酒色ᄌᆞᄎᆞ리 騷人의ᄅᆞᆯ고

富貴求ᄎᆞ리 못ᄒᆞ니

두ᄂᆞ라 漁牧이도 ᄒᆞ야 寂寞濱의ᄅᆞᆨ

行藏有道士고 ...

山南水之北 ...

懷寶迷邦 ...

⑰

聖賢이신리가 萬古에화가자
隱가真가道웨반가라
道아반반가이규아이민오전가라

⑱

漁礁

綠

纖

銀金

碧

아바님 날 나ᄒᆞ시고 어마님 날 기르시니
두 분곳 아니시면 이 몸이 사라실가
하ᄂᆞᆯ ᄀᆞᆺᄒᆞᆫ ᄀᆞᆺ업슨 은덕(恩德)을 어ᄃᆡ 다혀 갑사오리

②

③

④

구ᅮ슬시졔셤릐ᄋᆞ미다ᄒᆞᅇᆯ라

다간後면매ᄋᆞ라ᄇᆡᄋᆞ자하널

푸본ᄒᆡ군쳐못ᄒᆞ란ᄋᆞᄉᅒ릐구ᄒᆞ나라

⑤

⑥

그랑하그리그해수낭어브사

수히뛰그리그해부구지나브사

저바지저겨지응얼헤뱅맞자어봐

⑦

나아 孝經을 보되

나아 小學이며

개혁하야

새로 스믈여듧 ᄌᆞᄅᆞᆯ ᄆᆡᇰᄀᆞ노니

사ᄅᆞᆷ마다 ᄒᆡᅇᅧ 수ᄫᅵ 니겨 날로 ᄡᅮ메 便安킈 ᄒᆞ고져

ᄒᆞᇙ ᄯᆞᄅᆞ미니라

⑨

⑫

⑬

⑭

⑮

雙六將棊호자라 ...

⑯

어저저놀이님졔러날아십주오

나넘졍것불불하라마구워라

놀더셜우라껀짐이죠츠지실가

②

혜택이라ᄒᆞ고와 德이시며 亂ᄒᆞᄂᆞᆫ

天地ᄎᆞᄅᆞᄂᆞ와 禮이시며 雜ᄒᆞᄂᆞ

아모德禮에ᄂᆞᆫ히의萬壽無疆ᄒᆞ리라

월당 김 진 태 (月塘 金鎭台)

대한민국서예전람회 초대작가이며 4회의 개인전과 한글서예대표작가전, 전국서예대표작가전, 서예명가 100인초대전, 한중서예20인초대전 등 300여 회의 초대전과 회원전을 가졌다. 대한민국서예전람회 심사위원과 전국 각 서예대전, 휘호대회 심사위원장, 운영위원장 250회 심사, 운영위원을 역임하였으며 한국서가협회 초대작가상(01) 후담문화상, 행촌예술상을 수상하였다. 『한글 서간체 옛시조집』,『한글 판본체 옛시조집』,『한글 서간체 화제집』,『캘리그라피』,『한글 판본체 교본』을 출간하였다.

〈주소〉
16699 경기도 수원시 영통구 매영로 301번길 31-207호 월당서예연구실
Tel : 031-206-6081 / Mobile : 010-8786-2081

인쇄일 2020년 6월 10일
발행일 2020년 6월 15일

저 자 김 진 태
 경기도 수원시 영통구 매영로 301번길 31-207호 월당서예연구소
 Mobile : 010-8786-2081

펴낸곳 ☙ ㈜이화문화출판사
주 소 서울시 종로구 인사동길 12, 310호(대일빌딩)
T E L 02-732-7091~3(구입문의)
홈페이지 www.makebook.net

등록번호 제300-2015-92호
I S B N 979-11-5547-451-8

값 20,000원